何紹基 (1799～1873)

以尙趣爲特色的清代書道的中興，是以碑學爲旗幟的。清代晚期，基本上是碑學的一統天下。阮元、包世臣的「南北書派」之論，尊碑抑帖，確立了碑學書法的典範。在其倡導下，名家輩出，以何紹基、趙之謙聲名爲盛。何紹基一生經歷了清嘉慶、道光、咸豐、同治

「繼」的世代書香家庭。其父何凌漢「少失怙恃，孤苦淬厲」，嘉慶六年（1801）拔貢生，間，他居官廉正，勤於政事，顯露了他的匡世之志與治世之才。但是，由於積習相沿，百端廢弛，他雖竭誠盡力，然不僅無濟於授吏部七品京官；十年成一甲三名進士，授翰林院編修。後官運亨通，至戶部、工部尙事，反被誹謗，冤遭降調。致使他絕意仕書。何凌漢是具有正統儒家思想的人物，「以文章道德係中外望者數十年」，深曉「修進，致力於許鄭之學和書法藝術，使他晚年在這兩方面獲得傑出成就。

期，他熱中功名，忠於清廷，這與他父親的影響密切有關。在入仕後，特別是學政期

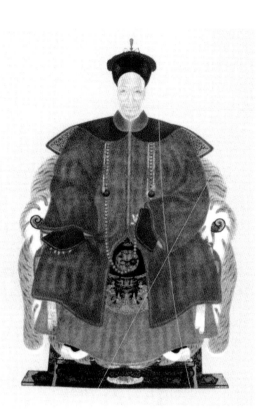

何紹基像

何紹基八歲隨父入都，從嘉慶十四年（1809）到嘉慶二十三年（1818）間，他先後師從孫鏡塘和張掖垣。他讀書好求甚解，認爲「讀書不求解，還珠空買櫝」。其所學範圍也十分廣博，「惟書愛最眞，坐臥不離手」。（紹基詩句）架上三萬簽，經史任所取」。（紹基詩句）《清史稿》稱：「紹基承家學，幼慧靜，濡染家學。」這「家學」之中便包括其父的書法學問。何凌漢的書法爲時所稱，「公書法，重海內，朝鮮琉球供史索書，應之不倦。」《國朝先正事略》何紹基兄弟四人，無一不善書，實得益於其父。

四代，這是清朝由興盛轉向衰落的時期。由於土地集中，農民破產；政治腐敗，貪污成風；武備廢弛，外寇入侵，內外矛盾日趨尖銳。1840年，鴉片戰爭爆發。1851年，國內又發生太平天國起義，清政府內憂外患，危機四起。何紹基就是在這樣一個動盪的時代度過了他的一生。

身、齊家、治國」之理，對子女的教育極其嚴格。「居恒莊敬刻厲，無欹坐，無趨疾，獨坐必斂容。急遽時作字，必裁劃正坐而後書。畫鄭君及周子、二程子、張子、朱子像懸齋壁，听夕瞻仰。家範嚴肅稱於時。」《國朝先正事略》早年的何紹基，深受父親的影響，潛移默化的奠定了他的政治傾向與人生觀。

何紹基，字子貞，號東洲山人，東洲居士，晚年號猿叟，又作蝯叟，湖南道州（今道縣）人。何氏出身於一個「明經茂才，儒業相

何氏生活的時代，恰逢碑學初興、帖學繼續氾濫，館閣體盛行之時，對於一個走科舉應試的人來說，他早期所學的多爲適宜館閣考場的顏歐書體。我們從其三十八歲時「廷對策亦以顏法書之」的記載來看，可知其早年已有較深的顏字功底。何紹基曾言：「余少年亦習摹勒，彼時習平原書，所勾勒者即盡與平原近。」《清史稿》也稱：「何紹基初學顏眞卿，通臨漢魏各碑至百十遍，運肘斂指，心摹手追，自成一家，世皆重之。」

基的生活和理想帶來極大的影響。在青年時

除了楷書外，何紹基在這一時期對行書也已涉及。

何紹基雖然少負才名，但仕途並不順

北京紫禁城角樓（攝影／洪文慶）
何紹基與北京頗有淵源，先是幼年（八歲）隨父至京讀書。十三歲師從孫鏡塘，之後師從張掖垣。並有詩存收錄成集。十八歲至京應試，卅九為官從政。雖然身負才名，卻仕途不順，幾次進出京城，最後寃遭彈劾罷官。

暢。從道光元年（1821）至道光十六年（1836），他主要是讀書求學，往來應試京、湘兩地。他十八歲應京兆試，取謄錄，後補諸生、廩膳生。道光十一年（1831），何紹基已三十三歲，取優貢生。道光十五年三十七歲舉鄉試第一，次年殿試時，雖為長文襄、阮文達兩相國所激賞，已置大魁，但「因語疵落二甲第八名，改庶吉士。」（參何慶涵《先府君墓表》）何紹基經過多年的努力，終於走完漫長的科舉考試生涯，踏上了仕途之路。

從道光十七年（1837）至咸豐五年（1855），為何紹基為官從政時期。這不足二十年的時間，是何紹基人生中最輝煌的一段。他「歷充文淵閣校理、國史館協修、纂修、總纂、提調、武英殿協修、纂修、總纂，本衙門撰文教習庶吉士。」（何慶涵《先府君墓表》）而且在此其間奉命典鄉試三次，均獲佳譽。一是道光十九年（1839），何紹基正值盛年，典福建鄉試，因此年其父何凌漢充順天鄉試副考官，父子同持文柄，一時朝野傳為佳話。二是道光二十四年（1844），何氏又典試貴州。有人說黔小且遠，命其出使是「用小屈才宏」，而他卻認為「此語乃謬誤」，程材視其識，欣然使黔，「謂黔中從來所未有」（《闈墨刻成喜成一律》），同人「謂百餘士中甄拔『滄海蛟騰四十賢』，結果從三千六盛」。他在《出都四首》詩中曾吟道：『遇川必懷珠，逢山當采瓊』，『誓擷邊山秀，歸使大國驚』，表露了其時的心跡與抱負。

咸豐二年（1852），何紹基已五十四歲，由於侍郎張芾保薦，得到咸豐皇帝兩次召見

並被委以四川「學政」之任。這是他從政之黃金時代。他馳抵成都省城後，即上《恭報到任日期折》，表示「恭繹訓言，嚴防弊竇，務仰酬高厚鴻慈於萬一」，並將所見直隸、山西、陝西及四川境內之農事民情合併附陳，一開始曾得到咸豐皇帝的鼓勵與嘉獎，並御賜「忠勤正直」匾額。皇帝的寵愛、政治上的得意、優厚的經濟條件，加上超人的膽識，使他在書法風格上大膽探索。他在顏書基礎上大力擴展學習

清 楊翰 《致嘯霞先生尺牘》 紙本 行書
日本私人收藏
在何紹基的好友（或弟子）當中，書藝表現極似何紹基的楊翰（1812～1879？）值得一提。其字為伯飛，號海琴，別號息柯居士，直隸（河北）新城人。精通金石學，著有《尊西得跟記》。楊翰崇尚何紹基，曾說：「積數十年功力，采源篆隸，入神化境，晚年尤自課勤甚，摹《衡興祖》、《張公方》多本，神於跡化，數百年書法於斯一振。」楊翰本身的書名，因酷似何紹基卻御筆力不及之而遭後世批評。（蕊）

目標，對「二王」、李北海、歐陽詢、蘇東坡、黃庭堅等人作品以及《張黑女墓誌》、《瘞鶴銘》等碑學精典，都進行了研習。由於其師法的廣博，使得其書法中融入了更多的審美內涵，在四十五歲時，逐漸形成了自己獨特的面貌，以其行書為標誌。何氏本人對此一時期的作品也比較滿意，「以為非晚年所能，儘量收買，自賞自歎」。

咸豐五年（1855）是何紹基事業的轉捩點，在條陳時務十二事中，何氏將訪察地方之弊端，據實直陳，結果被皇帝責以「信口雌黃，肆意妄言」，而其敵黨趁機借河東土司爭襲案聯合對其彈劾，最終由部議以私罪罷官。何紹基曾賦七律一首以志其事：「升庵故里有遺祠。六七冷交來賦詩。拜杖憐居投異國，謫官幸我際昌期。閒雲出岫之何日，叢桂留人此一時。寒水半湖秋漸老，殘荷疏柳遍離思。」

在罷官之後，何紹基絕意仕途，而「青鞋布襪，徜徉山水間」（《先府君墓誌》）。自咸豐六年（1856）直至同治十二年（1873），何紹基是在講學書院和校刊古籍中度過餘生的。他曾先後主講樂源書院、城南書院，前後達十一年之久。同治九年（1870），在兩江總督曾國藩和江蘇巡撫丁日昌的邀請下，赴蘇州書局、揚州書局主持校刊工作，此時何紹基已七十一歲，但老當益壯。在其主持下，刊印了許多有價值的著作，其中以《十三經注疏》最為有名。同治十二年（1873），何紹基因病於蘇州逝世。著有《惜道味齋經說》、《說文段注駁正》、《東洲草堂詩鈔》、《東洲草堂文鈔》等。

在何紹基生命的最後幾年裡，他將書法的重點轉到漢碑、商周金文上。馬宗霍云：「晚喜分篆，周金漢石，無不臨摹，融入行草。」從其傳世的臨作來看，這段時期，其至少臨過《張遷碑》、《禮器碑》、《衡方碑》、《曹全碑》、《乙瑛碑》、《西狹頌》、《史晨碑》、《華山碑》、《石門頌》、《武榮碑》等十種。在篆書方面，何紹基臨習了《石鼓文》、《毛公鼎》、《楚公鼎》、《宗周鍾」等廿餘種。一方面，在篆隸上他力尚「渾渾噩噩意遠」之境，另一方面，在書法體勢上的變化、奇險、老辣，也給他的行書風格帶來了相應的變化，達到了出神入化的境界。連趙之謙也不僅感歎：「何道州書有天仙化人之妙，余不過著衣吃飯，凡夫而已。」

何紹基一生對經學、史學、小學、詩文、書畫及金石碑版的考訂鑑賞無不精通，以聰明的才智和淵博的學問名彰四海，其中以書法成就最高，名氣最大，有「晚清書法第一人之譽」。曾國藩佩服其書學術成就之廣博，更佩服其書學成就之高。其曰：「子貞之學，長於五事：一日儀禮精，二日漢書熟，三日《說文》精，四日各體詩好，五日字好。渠意旨欲有所傳於後。以余觀之，字則必傳千古無疑矣。」

清 何凌漢 《臨閣帖》 軸 紙本 草書 162.5×42.5公分 日本私人收藏

何凌漢（1772～1840），其子紹基之善書，實深得其益。何氏父子顏書淵源，來自錢澧許多。何凌漢曾為錢澧的門生，且推崇師門書風，當時錢澧顏書形神兼備。凌漢之書除學顏真卿外，還有歐、褚的圓潤，在當時「重海內，朝鮮琉球供史索書，應之不倦」。（蕊）

清初書風尚董崇趙，眾多科舉學子，為了求取功名而紛紛效仿。使得清初百年間，書法形成了千人一面，一字萬同的局面。阮元等人的應運而生，倡導碑學，鄧石如、伊秉綬、何紹基接踵而至，趁帖學極而衰之際，挾碑學方興未艾之勢，為碑學的大盛奠定了基石。

作為清代書壇大家之一的何紹基又有別於其他碑學家，他不是視帖學如垃圾，而是取其精華，除其糟粕，廣泛吸取了帖學精華，使碑帖相交融，經過不懈的努力，最終獨創了後人稱道的「何體」。

何紹基主張：「學書重骨不重姿。」又說：「書家須自立門戶，其旨在熔鑄古人，自成一家。吾則習氣未除，將至性至情不能表見於筆墨之外。」他的執筆方法十分獨特，自述到：「每一臨寫，必回腕高懸，通身力到方能成字，約不及半，汗浹衣襦矣。」

清　翁方綱　《斜街行》 紙本　行楷書　132.2×33.8公分　天津市藝術博物館藏

翁方綱（1733～1818）字正三，號彝溪、晚號蘇米齋。官至內閣學士。精鑒賞，尤善考證，為清中期四大書家之一。其書法初學顏真卿，繼學歐陽詢、虞世南，小楷工整嚴謹，六十七歲猶能作蠅頭小字，精工異常。此副行楷，點畫通利，自首至尾，風神蕭散。

清　王文治　《七言聯》 紙本　行書　131×28公分　上海朵雲軒藏

釋文：王子半杵敲淨几　爐香一樓上藏書

王文治的書法與劉墉齊名，不同的是，王淡雅，劉厚重，故有「濃墨宰相，淡墨探花」之稱。王文治天資穎慧，勤奮攻讀，能詩文、精書畫，落筆秀逸天成。其書法不僅士大夫多寶重之，而且連乾隆皇帝都大加讚賞，愛不釋手。此行書七言聯，為晚年之作，線條流暢，墨色淡雅，風味清妙。

何紹基　《行書》 軸　紙本　133×68公分　湖南省博物館藏

何紹基行書有兩大基礎來源，一是顏真卿的行書，上溯可至篆籀之意；二是漢隸。從其字的線條來看有不是一筆而過，強調一波三折，如錐畫沙，如折釵股，點畫圓渾，剛韌有力。主要特點有橫畫取左低右高之勢，豎畫則取弧形，特別是其撇捺，極為伸展。何氏的用筆欲行又止，帶澀意須盡全身之力而為，他的字與字相連採用的是牽絲，有些較細輕長，加上其波動的筆劃和鼓形結構形成了他的書法作品的獨特之處。

後人稱此執筆方法爲「回腕法」。這種笨拙彆
扭的執筆方法，收到了意想不到的藝術效
果。行書《論畫語》爲其中晚年精品，峻拔
流動，含篆擂意，別開風貌。

馬宗霍云：「（何紹基）晚喜分篆，周金

漢石，無不臨摹，融入行草。」楊翰《息柯
雜著》云：「貞老書專從顏清臣問津，積數
十年功力，采源篆隸，入神化境，晚年尤自
課勤甚，摹《衡興祖》、《張公方》多本，神
於跡化，數百年書法於斯一振。」這期間他

廣泛臨摹了《秦詔版》、《石鼓文》、《毛公
鼎》、《楚公鼎》、《叔邦文簋》、《張遷
碑》、《衡方碑》、《史晨碑》等多種，他把
這些作品的用筆、結體、線條融入行書，而
成自己的面貌。

釋文：初畫、高手亦自可觀，數十年後好處在何處？分別顯而易見者，皴法也。皴法惟披麻、豆瓣、小斧劈爲正，其餘卷雲、牛毛、鐵線等皆旁
門外道耳。敏齋大兄雅屬，弟何紹基。

相傳行書是後漢桓、靈帝時一位書法家劉德升所創，西晉衛恆的《四體書勢》裏記載：「魏初有鍾（繇）、胡（昭）兩家，為行書法，具學於劉德升。」行書是在楷書的基礎加以小的變化，書寫起來很簡便的書體，行書介乎草書和楷書之間，它不比草書那樣難寫難認，又不像楷書那樣嚴謹端莊。所以古人說它「非真非草」。它的特點是運用了一定草法，部分地簡化了楷書的筆劃，改變了楷書筆形。草化了楷書的結構，總之它比楷書流動、率意、瀟灑，又比草書易認好寫。行書在漢末是伴隨著楷書而產生的一種新的書體，在當時，沒有普遍地應用。直至晉朝

王羲之的出現，才使之盛行起來。

有「晚清書法第一人之譽」的何紹基博學多才，尤精於諸經、《說文》之考訂。書法顏真卿，上溯先秦古籀書，六朝碑版，精研深思，心慕手追。真、行面目獨特，意趣高古，篆、隸渾厚古拙，自成體勢。

何紹基早年由顏真卿，歐陽通入手，上追秦漢篆隸。他臨寫漢碑極為專精，《張遷碑》《禮器碑》等竟臨寫了一百多遍，不求形似，全出己意。進而「草、篆、分、行熔為一爐，神龍變化，不可測已」。至今存臨本仍然不少。中年潛心北碑，用異於常人的回腕法

寫出了個性極強的字，漢魏名刻，無不深研熟密閉，臨摹多至百本。偶為小篆，不顧及俗敷形，必以頓挫出之，寧拙毋巧。暮年眼疾，作書以意為之，筆輕墨燥，不若中年之沈著俊爽，每有筆未至而意到之妙。年尊望重，求書反多，故史年作品傳世較多。尤以篆隸法寫蘭蕙竹石，寥寥數筆，金石書卷之氣盎然。

此聯書法得力於顏真卿，旁及歐陽詢、李邕，並參以《張黑女》，體勢遒勁，峻拔流動，別具風貌。

款下鈐朱文「何紹基印」，白文「子貞」兩印。

主圖釋文：留得銘詞篆山石，相於仙侶集江亭。海琴世仁兄構篆，石亭成集焦山鶴銘字為聯。壬戌晚春宴余於此，屬為書之，即正，蝯叟何紹基

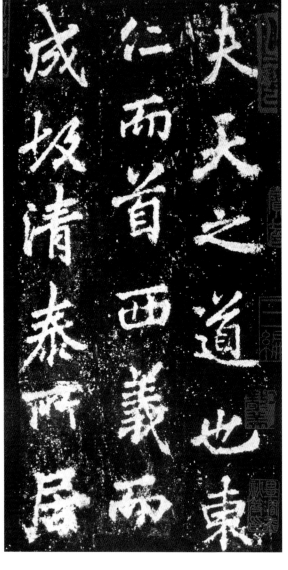

唐 李邕《麓山寺碑》730年 行書 蘇州博物館藏拓本
明代著名書畫家董其昌曾有一句話，叫做「右軍如龍，北海如象」。右軍是王羲之，北海就是唐代書法家李邕。李邕書法大氣磅礴，筆力雄強，故有「北海如象」此稱譽。此《麓山寺碑》又名《嶽麓寺碑》。書法筆力雄健，生動多姿，現存湖南省長沙市嶽麓公園。

唐 歐陽詢《夢奠帖》行書 紙本 25.5×16.5公分 遼寧省博物館藏
唐人尚法，很大程度同歐陽詢相關。歐體創始人，乃是唐代著名書畫家歐陽詢。其書風獨特，不僅筆精到，而且結構險峻，為世稱頌。《夢奠帖》為傳世歐書中珍貴難得的佳品，書法清麗瀟灑，顧盼生安。

留得銘詞篆山石

海琴世仁兄構篆石亭成集焦山鶴銘字為聯
壬戌晚春宴余於此屬為書之即正

相於仙侶集江亭

蝯叟何紹基

偃泊山水敖游風月

澄清流品提挈紀綱

何紹基《偃伯澄清八言聯》屏聯
行書 紙本 152×30公分
釋文：偃伯山水敖游風月，澄清流品提挈紀綱。子貞何紹基，傅山、王鐸、鄭板橋、何紹基皆為清代行書大家，何紹基的行書宗法顏真卿的《爭座位帖》和《裴將軍詩》，卓然自成一家。何氏博覽群書，知識淵博，平生所作楹聯較多，被後世譽為「書聯聖手」，此幅行書《偃伯澄清八言聯》為眾多楹聯之一。

《隸書魯峻碑》

卷 紙本 隸書 32×196.3公分
北京故宮博物院藏

此卷爲何紹基書東漢《魯峻碑》，贈予石卿世兄。款署「紹基並記」，下鈐「何紹基印」（白文）、「子貞」（朱文）印，首印殘。

何紹基的書法生前即享有盛譽。名動朝野的曾國藩就說何紹基的字「必傳千古無疑矣」。在今天看來，何書仍然以其個性極強的特殊面目和深厚的功力，給觀賞者以強烈的震撼，誠爲中華民族文化的珍寶。我們若將何書擺在書法藝術發展的進程中來看，其特殊意義就更爲突出了。

兩百年碑學書家權利追求的新筆法，終於在何紹基的作品中實現了。其用筆的力度、提按、使轉、枯潤，都極盡其變化統一之能事。且字勢也並不是狂草一類的傾瀉而下，而是「於縱肆中見逸氣，往往一行之中，忽而似壯士鬥力，筋骨湧現，忽而如銜杯勒馬，意態超然。」這種作品，乍一接觸，激動心魄，細細品賞，又益見其精深。那種震攝心靈的動力並不來自字形的任意肢解、變形，而是來自用筆。筆筆翻攪作勢，幾乎沒有直線，絕無疲軟輕滑之處，這些筆劃，完全打亂了貼派的規章。若以帖學的模式看來，橫不是橫，豎不是豎，該彎不彎，該直不直，當收的放了，當重的輕了，這種筆劃，完全是書者解衣磅礴、任情恣性、揮灑而成，直達無法而法的至法之境。

新的藝術效果，不僅與新的創作方法、技巧相關，往往也與新的工具材料相關。清以前書法多用硬毫，白居易有「紫毫之價如金貴」之句。羊毫寫出的線條與硬毫不一樣，羊毫的特殊趣味正好符合碑派書家的新追求。鄧石如率先將羊毫的特點發揮在篆隸之中，何紹基則將羊毫的特點更充分地發揮在楷書、行草之中。此後羊毫與碑派書法一道日益興盛，故潘伯鷹稱「有清一代的羊毫筆，到他（何紹基）才集大成而收到了前所未有的效果，憑這一點，他是一個開闢書苑新天地的英雄」。

何紹基，是碑派書法眞行創作實踐中最先成功的書家，他以絕世之才，畢數十年之力，頑強地開創，留下大量奇氣縱橫、驚矯卻穩重的作品，躋身書法大師之列。對何紹基的獨創精神和歷史地位，我們應給以高度的評價。

此冊何紹基的《隸書魯峻碑卷》書法體貌以方爲主，點畫拗強硬拙，強調雕刻效果。筆意內含，生澀稚拙，有古樸奇拙之氣。運筆方圓兼施，純任腕出，顯得風骨雄健而又血肉豐滿，給人一種瀟灑而又英俊的美感。後行書題記並謙稱此作有如「初學執筆者」所書。從這幅作品中不難看出，書家的藝術功力已達到了爐火純青的地步，古人說，「字無百日之工」。何紹基就是一個十分勤奮的書法家。他「日課五百字，大如

清 伊秉綬《節臨張遷碑》軸 隸書 紙本 138.9×38.1公分 四川省博物館藏

伊秉綬的隸書不喜作波挑燕尾，即有必作挑筆者，也只是意到而已，自有一種高古博大，蒼勁挺拔的韻味。其結體貌似方正而又富於變化，既端莊典雅，而又大氣磅礴。當時王文端、紀文達等人常令其用小隸書寫奏章，甚得乾隆皇帝的讚許。此幅作品筆劃方正，遒勁沈着。款下鈐白文「所謂伊人」印。

嘉七月廿二月丁卯拜司
尉長史御史中丞拜延
略所舉徵拜議郎太
未能一暮為司空王
公事太官休神家衞
信臣在穎南之歌已
蘇若清風有黃霸名
行循吏之道統政載
九江太守之殘酷之刑
總豹產化行如流還
郡頓令視事四季比
府舉高第父侍御史東
守丞喪父如禮司徒
除郎中謂者河內大
儉州里歸稱舉孝廉
住佐職牧守敬隆恭
為候宗行為士表恭始
覽羣書無物不采學始
詩無通顏氏春秋博
德秉任□授治魯

諡君曰忠惠
民則惠乃昭告神明
宣尼君則忠
追惟左事帝則忠臨
郡夏俟荅三百廿人
郡吳咸荼誠臨
城陳留諡君曰忠明
郡馬蹄勃海呂
南干商沛國丁直魂汝
六十二扵是門生汝
門靜居琴書自娛
樂扵陵灌園之暇閑
遷位守疏廣止絜辇
者遠遷自气議郎服
竟拜屯騎校尉已病

惟李氏藏武梁石室畫象唐拓本圖名多
石獅世兄初桐見扵任城設碑甚相浮
（後附手書題跋）

腕，」除了博學，勤奮也正是他成為一代書法名家的原因。

何紹基《臨張遷碑》局部 冊頁 隸書 紙本
34.5×47.9公分×2 首都博物館藏
何紹基晚年喜臨《張遷碑》，不下百餘過，「或取其神，或取其韻，或取其度，或取其勢，或取其用筆，或取其行氣，或取其結構分佈，當其所取，或臨寫精神專注於某一端」。這件臨作，借《張遷碑》之體態寫何紹基之神韻，筆致之凝練蒼勁，很有先秦的金石味。

東漢《張遷碑》局部 186年 隸書 明拓本
北京故宮博物院藏拓本
《張遷碑》是在明代初年，被一位山東東平的農民在犂地時偶然發現的。這塊沉寂千年的巨石重見天日，為中國書法史增添了光彩奪目的一頁。此碑現存山東泰安岱廟，保存完好。書法多用方筆，厚重古拙，雄渾樸茂，堪稱隸書中體現陽剛之美的最優秀作品之一。

（右側大字）公方陳留己吾人也 君之先出自有周 周宣

《楷書冊三則》

冊頁 十八開 紙本 楷書 每開23.8×13.8公分
北京故宮博物院藏

此冊凡七十二行，約計千餘字。何紹基習字十分勤奮，從此冊題語得知其連「元旦」至「初九日」都不放過，且因「新年俗冗」而「每日不得八行」感到些許無奈。何書小楷從

霧散上暢九垓下沴八埏懷生之類沾濡
浸潤協氣橫流武節欻逝尒陬游原迴
澗泳末首惡欝沒闇昭晰昆蟲闔澤回
首面内然後囿驪虞之珎群徼麋鹿之
怪獸蓁一莖六穗於庖犧雙觡共抵之獸
獲周餘放龜於岐招翠黃乘龍於沼鬼
變欽我符瑞臻茲猶以為薄不敢道封
神接靈圉賓於閒館奇物譎詭儻窮
禪蓋周躍魚隕杭休之以燎微夫斯之
為符也已登介邱不亦恧乎進攘之道
何其爽與於是大司馬進曰陛下仁育羣
生義征不譓諸夏樂貢百蠻執贄德牟

目前見到的作品看，書寫風格大致很統一。這件作品也可以看作他的小楷的代表，他的小楷到了四十八歲的時候已經相當成熟。點畫精到，結體端肅，氣息醇雅，充滿了一種

理性的老練之美。全冊表現了何氏對顏書的深刻把握，精湛的師古功力。行間嚴整，但運筆中時時稍作放縱。行書筆意入楷，給何楷在方正莊穆之中，注入了輕鬆自如的意味，絕不僵硬矜持，故丁文雋贊為：「以靈動之筆，作嚴整之書」。

漢代名將「飛將軍」李廣可以說是家喻戶曉，唐代著名詩人王昌齡有「秦時明月漢時關，萬里長征人未還」的吟唱。

楷書《李廣傳》冊頁，凡一百五十六行，計四百七十餘字。何紹基在一八四六年初，曾在元旦至初九日用小楷書寫了《封禪書》，隨後，又用小楷書寫了《李廣傳》。《封禪書》與《李廣傳》於一行之中，大大小小，隨意寫去，規整之中見筆更為放鬆隨意，且時見不規則的擺拂，絕無一般楷書有意為工的痕跡，得大自由的境界。

何紹基的書法自成一家。他的草書成就尤其突出，楷書既醇雅又有唐人法度，有北朝書法的氣象，隸書筆法穩健，古拙沉雄。他的行草是融顏字、北朝碑刻、篆隸於一爐，恣肆而超逸，天真罄露。趙之謙書畫、篆刻都兼長，他的楷書顏底魏面，用婉轉圓通的筆勢來寫方折的北魏碑體，而且他的行草、篆、隸諸體，無不摻以北魏體勢，自成一格。

《鬱氏書畫題跋記》乃中國書畫著錄書，明代鬱逢慶編，十二卷，又續記十二卷。逢慶字叔遇，別號水西道人，嘉興（今屬浙江）

韋𪪮號曰況榮上帝垂恩儲祉將以慶成
陛下嗛讓而弗敢之神之歡缺王
道之儀羣臣愿焉或謂且天為質闇示
珎符固不可辭若然舜之是泰山靡記

李廣傳

李廣隴西成紀人也其先曰李信秦時為
將逐得燕太子丹者也廣世世受射孝文
四年匈奴大入蕭關而廣以良家子從軍擊
胡用善射殺首虜多為郎騎常侍數從射獵
格殺猛獸文帝曰惜廣不逢時令當高祖世萬
戶侯豈道哉景帝即位為騎郎將吳楚反時以
為驍騎都尉從太尉亞夫戰昌邑下顯名以
梁王授廣將軍印故還賞不行為上谷太守

數与匈奴戰典屬國公孫昆邪為上泣曰
廣才氣天下無雙自負其能數与虜確恐亡
之上乃徙廣為上郡太守匈奴入上郡上使中
貴人從廣勒習兵擊匈奴中貴人殺其十
騎從見匈奴三人与戰射傷中貴人殺其
騎從見匈奴三人走廣、曰是必射鵰者也廣乃從
百騎往馳三人三人亡馬步行數十里廣令其
騎張左右翼而廣身自射彼三人者殺其二
人生得一人果匈奴射鵰者也已縛之上山望

傳本皆不同第六卷內宋人朱字辨證五條
精妙類蘇書但其閒有黃辨等字疑為
黃長睿乃宣政閒人在坡公之後不宜引以
為據也然吾長睿法帖辨与此又不同
別一人也然寔芳淺無識不敢自信漫記於此然
此帖要非尋常傳刻本也正德己卯五月
衡山文徵明題
余生六十年閱淳化帖不知凡幾然真有過
華君中甫所藏六卷者而中甫顧以不全

世傳淳化為法帖之祖然傳刻蕢衍在宋
已有三十二本其閒剝搨工拙楷墨粗精雖
互有得失而其真多矣然淳化祖刻在當
時已不易得劉潛夫嘗得李瑋家賜本
謂直數百千其重如此況後世乎前輩雖
此帖凡數條皆有證攄今非但不可見即
墨異字復豐腴至於行數多寶与世
剝六卷相傳為閣本銀鋌痕隱然可驗楮
亦無搨以為辨矣無錫華中甫偶得橋

人。此編乃紀其所見唐宋元明法書名畫，抄錄題跋，彙集而成。前集末有崇禎七年（1634）自跋。所錄書畫碑帖不分類，時代亦不順次，書畫種類及印章有記有不記。專重著錄，不以辨真偽為事，採集繁富。

此冊為何紹基四十八歲時所書。凡八十七行，約計一千三百字左右。這件原是與《封禪書》、《李廣傳》合裝在一冊的。

大唐故翰經大德益州
多寶寺道因法師碑
文并序
中臺司藩大夫隴西
李儼字仲思製文

唐 歐陽通《道因法師碑》局部　663年　楷書
北京故宮博物館藏拓本

《道因法師碑》現為西安碑林收藏。碑文楷書，三十四行，七十三字。何紹基在《東武草堂金石跋》中認為，唐初只有歐陽詢，後來也只有顏真卿。歐陽通是子承父規，尤以筆力險勁著稱。何紹基對此碑甚為推重。

明 董其昌《晝文公語》　楷書　紙本　93.5×29.9公分
蘇州博物館藏

昆父元公曰：皖世網避畏途簡妄緣甘靜
居小術減之樂也塵世無拘笭蓬悫隱心
如太虛清遠怡愉大寂減之樂也
玄宰書

宋以來、以書畫名世的書畫家代不乏人。比較典型的
有趙孟頫、文徵明等，但最突出的還是董其昌。《松
江志》稱其「行楷之妙、跨絕一代、四方金石之刻、
造請無虛日。尺素短劄，流布人間，爭購寶之」。此
貼平淡天真，筆不到而意態自足。

《完白山人墓誌銘》

局部 冊頁 七開 紙本 楷書 每開30.6×30.3公分
北京故宮博物院藏

此冊名《鄧君墓誌銘》，由曾國藩篆額，李兆洛撰文，何紹基篆書。冊頁款署「道州何紹基謹記」，「同治乙丑」即清同治四年（1865），何紹基六十六歲，已年近古稀，但他仍有意地避開了由於他技巧上的特點而造成的線條顫動，使整件作品顯得含蓄內斂。何紹基為鄧氏書寫的墓誌銘，以顏書為根底，並以篆法行之，同時兼融北碑書法的特點，顏字端莊、面貌開闊的浩然氣象。筆劃婉通回轉，剛柔相濟，姿態萬千。

冊頁中的鄧石如，是被清代學者包世臣在《國朝書品》中評價為「平和簡穆，遒麗天成」，將其列入神品的書法家。鄧石如

（1743～1805），原名琰，因避嘉慶皇帝諱，遂以字行。號頑伯、完白山人，又號笈遊道人、古浣子等。安徽懷寧人。鄧氏出身寒門，九歲時就已輟學謀生，然而他在逆境中仍能學而不倦。他學篆刻是在與梅鏐相處時開始的。梅是江寧大收藏家。鄧由梁聞山介紹而得與梅氏相識，並與之相處達八年之久。梅鏐金石書畫收藏宏富，為鄧石如鑽研書法藝術，提供了極好的學習條件。鄧入梅府以後，「每日昧爽起，研墨盈盤，至夜分盡墨，寒暑不輟」（包世臣語）。自此，完白山人的書法、篆刻藝術大進，並得到當時名人金榜等人的褒揚，書名由此大振，而尤以篆書著稱。當代大學士劉墉、副都御史陸錫

熊稱其書為：「千數百年無此作矣」。山人喜游山水、黃山、雁蕩、天臺、泰山、匡廬、維揚都有他的足跡，這也就給其書法藝術帶來了一種空靈飄逸、疏宕典雅的靈山秀水的氣質。鄧石如曾多次書寫：「滄海日、赤城霞、峨嵋雪、巫峽雲、洞庭月、彭蠡煙、瀟湘雨、廣陵濤、廬山瀑布、合宇宙奇觀繪吾齋壁；少陵詩、摩詰畫、左傳文、馬遷史、薛濤箋、右軍帖、南華經、相如賦、屈子離騷，收古今絕藝置我山窗。」從這幅對聯中可窺見鄧氏書法藝術的旨趣特點和淵源。

鄧君墓誌銘

武進李兆洛撰
道州何紹基書

鄧之先以國氏其自鄢陽遷懷寧縣自麟坂者曰君瑞至君十三世君字石如自號完白山人名與睿廟諱下一字同故以字行祖以上皆

清 鄧石如《警語》 楷書 紙本 94.5×39.5公分
北京故宮博物院藏

泰山喬嶽以立身明鏡止水以居心青天白日以應事光風霽月以待人

清代中葉碑學興盛，除了阮元、包世臣的碑學實踐，開創了清一代新的書風。此幅楷書參以隸法，點畫明麗流利，結體平穩疏朗，深具蒼古質樸之美。

清 鄧石如《完白山人印》
30.5×31公分 上海朵雲軒藏

鄧石如（1743～1805），其制印師承徽、浙兩派，經融通變化而形成「鄧派」自家風貌。何紹基無論在碑學或制印的觀念皆受到前輩鄧石如的影響。

不諧於世妻空晏如君少貧不能從學
逐邨童樵采或販糶餅餌以給饘粥暇
即從諸長老問經書句讀效木齋先生

篆刻及隸古書弱冠爲童子師刻石印
寫篆隸諸市梁聞山先生以書名潁
鳳闕見而賞之介諸江審梅石居鏒鏒

爲文穆公孫多蓄古金石文字盡發其
藏以資觀摩木齋先生歿既葬出游天
台鴈宕編覽黃山三十六峯登匡廬絕

頂金修撰榜與張皋文先生見君書大
喜留館金家轉客於曹文敏公所旋偕
至京師與劉文清公論書最契游盤山

西山明十三陵而畢奔山尚書開府
兩湖尤重君留歲餘以其閒泛洞庭登
衡嶽訪峋嶁碑望九疑其歸也橐中襄

《贈仲雲楷隸雜書冊》

局部　1857年　冊頁　十一開　紙本　楷隸書　22.8×13.3公分

北京故宮博物院藏

此冊何紹基書於咸豐七年（1857），時五十九歲。冊頁共二十四開，其中楷書十二開，隸書八開，小楷四開，另有吳觀禮跋三行。其中楷書凡三十六行，一百七十三字。隸書凡八行，計六十二字。小楷書凡十九行，計二〇七字。

楷書七言古詩詠《閻立本職貢圖》，行楷書五言古詩《洞庭春色》，隸書錄語錄一則，

有「子貞」朱文印和「九子山人」朱文印各

小楷七言古詩一首。小楷七言排律一首。吳觀禮在此冊後跋中稱：「此冊為外舅東洲先生咸豐丁巳在都時所臨，藏篋中有年。光緒紀元之日持贈安圃前輩。觀禮敬識。」

考何紹基確於是年三月，「由濟南暫至都門」，此作當寫於這次暫回京都期間。因是臨書，故楷書、隸書部分均無款，只分別鈐

一方，首頁有引首「租貞」印一方。小楷書前二開亦鈐「子貞」朱文印一方，只後二開署款「子貞何紹基」並印二方，寫明係給「仲雲姻世講屬」。

考吳觀禮，號圭庵，浙江仁和人，係同治十年（1871）進士，改翰林院庶吉士，授編修，生年不詳，約卒於光緒四年（1878）後不久。吳觀禮是否為「仲雲」之子，而「仲雲」當為吳振械。何款題謂：「仲雲姻世講屬」，則何紹基與吳觀禮是京期間贈給姻親吳仲雲的，至光緒改元的第一年（1875）的正月初七日吳觀禮又將這冊書作轉贈「安圃前輩」。

此冊隸書端直樸茂，筆力沉雄。楷書為兩種風格，小楷精稚圓勁，功力至深；行楷則在顏字的格局中注重線條的凝澀和拙樸，用筆以圓筆為主，間以方、側以求變化，個性鮮明。

閻立本職貢
龍橫絕巘海

何紹基《贈荔仙五言隸聯》

隸書　紙本　106×28.5公分　湖南省博物館藏

釋文：駕言登五嶽，遊好在六經。荔仙仁兄屬。弟何紹基。

「駕言」乃乘車也。《詩·邶風泉水》：「駕言出遊，以寫我憂。」「游好」為愛好之意，陶淵明《飲酒詩》有句：「少年罕人事，游好在六經。」三國魏阮籍《詠懷詩》：「駕言發魏都，南向望吹臺。」此聯何紹基未署年代，正文十字，款九字。聯中隸字矯健挺拔，整幅作品氣勢磅礴，雄強之美外溢。

荔仙仁兄屬
駕言登五嶽
游好在六經

何紹基《隸書》

軸　隸書　紙本　130×60公分　湖南省博物館藏

沙孟海先生在《近三百年的書學》寫道：「他（何紹基）的大氣盤旋處，更非常人所能望其項背。他生平寫過各體隸書碑，對於《張遷》的功夫最深。他的境界，雖沒有像伊秉綬的高，但比桂馥來得生動，比金農來得實在，在隸家中，不能不讓他占一席位次。」

正觀之德表璜產爭韋拉

萬邦浩如滄名王解辯御

海吞河江音蓋幢粉本遺

容儋獷服奇墨開明窗我

唱而作心未今年洞庭春

降魏徵封倫玉色絮非酒

恨不雙賢王文字飲

洞庭春色醉筆龍蛇走

二年洞庭秋阮醉念君醒

香霧長喫手遠餉為我壽

何紹基常用印章

何紹基為收藏和制印高手，鮮為人知，書暇之餘，何氏以刻印自娛。藏印是其用來提高書法、篆刻水平，由於何氏書藝精湛，其制印一技與之相比較，便稍顯遜色。

「蝯叟」

「子貞」

「何紹基印」

「子貞」

「子貞」

「龍寶軒印」

「何紹基印」

「不洗硯齋」

「何紹基印」

「子貞」

「黑女庵主」

「蝯」

「闓黔粵蜀使者」

「何紹基印」

「何紹基印」

15

《篆書論書》

軸 紙本 篆書 103.3×62.3公分
北京故宮博物院藏

何紹基篆書論書軸，錄書評一則，款署「竹朋世仁兄前輩正篆紹基」，鈐「何紹基印（朱文）」、「子貞（白文）」二印。篆書非何氏所長，但到晚年喜作篆，故傳世作品不多。

何紹基的書法，用意在蒼莽，書法重骨不重姿。他認爲書道「貴有氣有血」、「海船乘巨浪，使筆如使槳」，又提出「使筆欲似劍鋒正，殺紙有聲鋒有棱」。當他悟出「懸臂臨摹，要使腰股之力，務得生氣」之後，自謂得不傳之秘。當他見到清中期大書家鄧石如篆隸及刻印後說：「驚爲先得我心，恨不及與先生相見，而先生書中古勁橫

清 孫星衍《五言古詩》

軸 篆書 163.4×60公分 北京故宮博物院藏

孫星衍（1753～1818），字伯淵，號季逑，江蘇常州人。其篆書取法秦刻，筆力蒼勁。孫星衍書寫篆書時，使用的毛筆是剪去筆尖，使字更沈著內蘊。此件作品，其篆書承襲唐代玉箸篆，筆劃勻整細瘦，行筆嫻熟圓轉流暢，線條表現相當堅實，極有力度。孫星衍，工詩文，精熟經學、校勘、歷史與金石等，著述豐富，如《寰宇訪碑錄》、《平津館讀碑記》。

清 趙之謙《節錄史游急就篇》

紙本 篆書 112.4×46.4公分 北京故宮博物院藏

釋文：進近公卿傳僕勳，前後常侍諸將軍。列侯邑有土臣封，積學所致非鬼神。史游急就篇 益齋仁兄正 趙之謙

趙之謙（1829～1884），字撝叔，一字益甫，號悲盦、會稽（今浙江紹興）人。善以書法用筆入畫，堪稱清末者名的寫意畫家。此卷勁拔有力，頓拙間魏碑意趣外溢。

清 徐三庚《兒寬傳及張湯傳等》局部 篆書 紙本

32×19公分 上海朶雲軒藏

釋文：臣從政輔治（公孫宏卜式兒寬傳）張湯，遂達用…

徐三庚（1826～1890），字辛穀，號袖海，浙江上虞人，最擅篆刻，與吳讓之、趙之謙齊名。此件全冊計二十九開，皆爲古人傳記，此處篆書流暢婉約，獨具匠心，其基底或許來自於篆刻的深厚功力，並受何紹基，趙之謙等前筆影響很多吧！也爲清代晚期影響後葉深具代表的篆隸大家。

逸，前無古人之意，則自謂知之最真」作論
鄧石如詩曰：「懷寧布衣鄧完白，奇氣峻峭
當代只。遍陟名山涉怪水，支撐巨笠軒高
氣。不過傳世作品並不多。何紹基自稱，讀
展；腕間創出篆分勢，掃盡古來姿媚格。作
印何嘗等遊戲，耿耿元精壽金石」。

晚年，何紹基專攻篆隸，在篆書創作中
追求古樸意趣，使其法書更添渾厚雄重之
《說文》，寫篆字，「益信石鼓尊無偏」、「何
當杜門寫萬遍，千古一筏求其津」。何紹基欣
可對應。

賞鐘鼎文，認爲秦小篆不如鐘鼎大篆那樣
「篆勢寬展圓厚之有味」。何紹基對篆書的關
注、用心是貫穿於一生的，在《蝯叟自評》
中稱：「余學書四十餘年，溯源篆、分」實

竹朋世仁兄前輩正篆　紹基

釋文：孫虔禮謂子敬以下莫不鼓勵為力，標置成體。泰和祖述子敬，特又過之，雲麾將軍碑正坐此。唯嶽鹿寺碑筆力圓勁，不出巨範。竹明世
仁兄前輩正篆。紹基。

《臨漢碑》

紙本　隸書　627×24公分

漢代隸書碑刻根據有關資料所統計約有四百種左右，其中包括碑、摩崖、畫像題字、碑額、刻石、墓誌、界石等，由於年代久遠，原石損壞嚴重，有的原石早已無存，僅見拓片流傳。有的原石和拓片均無動，只見在宋歐陽修《集古錄》、趙明誠《金石錄》等著作中有記載。

秦磚漢瓦、斷碑殘碣表現出了一種體魄雄強、氣象渾穆的壯美，而清代的碑學家們，在欣賞書法時普遍具有這種審美觀，其中尤以康有爲表現得強烈。他說：「魏碑無不佳者，雖窮鄉兒女造像，而骨血峻宕、拙厚中皆有異態，構字亦緊密非常，豈與晉世皆當書之會耶，何其工也？」康有爲在《廣藝舟雙楫》裏概括其特點有十大美：「一日魄力雄強，二日氣象渾穆，三日筆法跳越，四日點畫峻厚，五日意態奇逸，六日精神飛動，七日興趣酣足，八日骨法洞達，九日結構天成，十日血肉豐美。」總的來講北朝碑版，尤以其代表魏碑，表現了屬於壯美範疇的美學特徵。

北碑書法的出現，對後世產生了深遠的影響，初唐的歐、虞、褚、薛四大書家，他們的楷書作品無不帶有北碑的痕跡，其中尤以歐體最爲顯著。盛唐的大書家顏眞卿，他的楷書也明顯地吸收了《文殊般若經》、《經石峪金剛經》等北碑的風格。自唐碑出現後，就長期佔據書壇，宋、元、明、清四朝均推崇唐碑，視唐人楷書爲正規風範，北碑反被湮沒無聞了。但是，到了清代中晚期，由於明清科舉制度推崇館閣體書法的結果，使書法藝術面臨衰亡的厄運。這時，阮元、包世臣、康有爲奮起著書立說，大聲疾呼提倡北碑，天下學書者紛紛影從，出現了「迄於咸、同，碑學大播，三尺之童，十室之社，莫不口北碑，寫魏體，蓋俗尚成矣」的碑學中興，使書法藝術得到了很大的發展。這樣，北碑書法在書法史上的藝術地位，才重新被肯定和得到鞏固。

其文孫何維樸稱：「咸豐戊午（1858），先大爺年六十，在濟南濼源書院，始專習八分書，東京諸碑次第臨寫，自立課程。庚申（1860）歸湘，主講城南，隸課仍無間斷，而於《禮器》《張遷》兩碑用功尤深，各臨百近，是一種智慧的饒有創意的「臨」，故而並非表面化地臨其形，而是以形攫神，形遠旨近，是一種智慧的饒有創意的「臨」，故而「臨」出的漢隸與古篆，都鈐有何氏古拙生澀的獨特印記。由先前的享大名於行楷，更享大名於篆隸，得一望二，循序漸進，是值得急於求成者從中獲得啓迪的。

何氏的隸書，謂之爲「臨」，實爲托古求新。在何氏稍前的隸篆大家中，鄧石如以雄遒豪邁勝，伊秉綬以堂皇莊嚴勝，何紹基則上朝先賢忽視的生拙方向作了有力而有效的探索，對後世很有示範的意義。尤其是在用筆上，他深得顏眞卿「屋漏痕」的眞諦，書寫點畫，強調積點成線，力透紙背，使篆隸書的點畫本身具有了更獨立的觀賞性和靈感，這不能不說是何氏的第一個貢獻。要整凝重，遒勁古樸，呈現出一種沈鬱道古的風格。此碑隸法方之、鄧、伊、何三大家，樹立大旗，立三新

何紹基 《臨衡方碑》局部 1863年　冊　隸書　紙本　每頁38.3×55.2公分　臺北故宮博物院藏

何紹基自署書於同治八年（1869），時七十一歲。

《節臨衡方碑》凡八行，計七十一字，《清稗類鈔》稱何紹基自寫字必「懸腕作藏鋒書，日課五百字，大如碗」，他在跋《張黑女墓誌》時自云：「每一臨寫，必回腕高懸，通身力到，方能成字，約不及半，汗浹衣襦也。」足見刻苦之狀。何氏平生以臨帖爲日課，眞、行、隸、篆，無不潛心臨習，所臨漢碑，即達百餘種之多。

東漢《衡方碑》168年　上海圖書館藏拓本

爲著名漢碑之一。據《金石萃編》記載：碑高七尺、寬四尺四寸，文共二十三行，滿行三十六字。此碑於建寧元年（168）立於東平陸（今山東汶上）西南十五里，現存泰安岱廟炳靈門。此碑隸法方

君諱宇元

帝顛高陽

氏裹周者

天成建國

熊繹封楚

慶祒于載

餘代君高

祖籌自汝

南吳予靈

元豫大罷

郎罷平司

馬郊隧曾

範韶守長

計師掾喜

更薄志晴

首衣宵就

遞唯治歐

羊尚六日

面，流風所至爲爲嘉道以來篆隸書藝的百花齊放、推陳出新作出了他們自己也未嘗預知的奉獻。這勃興而卓著的篆、隸的成果，足以凸顯清代行楷藝術的式微。

何紹基《臨爭座位帖》1837年 行書 紙本
330×20.5公分 南京大學圖書館藏

十一月日金紫光祿大夫校拾授刑部尚書上柱國魯郡開國公

何紹基臨顏真卿《爭座位帖》作品對照

唐 顏真卿《爭座位帖》764年
北京故宮博物院藏拓本

何紹基所臨之帖，筆畫圓潤，字體修長，字與字間去除綿延的感覺，且字間布白趨於均勻、行氣平穩，全篇令觀者感受其臨帖的自信，不刻意學魯公的即時書寫所產生極富變化姿態。何紹基性格正直，平生敬仰顏魯公品格，正因書如其人，故而喜臨《爭座位帖》，後世評價極高。顏真卿為中唐書法大家，其性格忠義節烈，剛毅正直。所書《爭座位帖》為顏真卿與右僕射郭英乂書信草稿，內容則爭議郭英乂為巴結宦官魚朝恩、攻擊政治對手而隨意打亂了文武百官在朝廷宴會中之座次。此件書跡，米芾曾讚「顏書第一」，有篆籀氣，秀古逸宕，豪放蒼勁，意態超然。（專欄文字／責任編輯補述）

《詠落花七律十五章詩》

1865年 冊 紙本 行書 135×22公分
私人收藏

咸豐十一年（1861），應湖南巡撫胡恕堂之邀，何紹基去城南書院主講，直至同治七年（1868），長達八年之久。期間同治四年乙丑（1865），何紹基來到蘇州，住在吳雲的「兩罍軒」（今在蘇州市知元坊十二號吳雲故居聽楓園內，為吳雲的藏書處），吳雲，字少甫，號平齋，晚號退樓，浙江歸安人。少雛

孤露，而能自奮於學。生平篤嗜金石，幼讀《漢書》至梁孝王尊罍事，曰：「此必三代上法物，惜史氏言之不詳耳！」私塾老師大為驚異。之後同治九年（1870），在好友江蘇巡撫丁日昌和兩江總督曾國藩的盛邀下，何紹基又赴蘇州書局、揚州書局主持校刊工作。直到於同治十二年（1873）七月二十日在蘇州逝世。

何紹基行書以功力精深見，行書《詠落花七律十五章》作於一八六五年，時何紹基六十七歲。（編注：此年何紹基暫寓吳雲府上，曾至金陵（南京）遊玩，歸返途中「讀小倉山房稿，書詠落花七律十五章，聊以遣興」，此件內容即為袁枚《落花十五首》。）

何紹基對書學有強烈的追求，不但師法頗廣，更得益於何氏出生在官宦世家，其父何凌漢官至戶部尚書，這使他有機會看到很多好作品，談碑論畫，文氣久蓄胸中，自然不具有動靜相生和欹正互變的姿態，無怪曾被董其昌譽為「北海如象」的李邕諸碑，被董道喻為「驚奇跳駿，不避危險」的歐陽詢《道因碑》和實際行動。無論是被米芾稱為「詭異飛行」的顏真卿《爭座位帖》，還是欲與古人爭一席地的「回腕法」，就是被董逌喻為「驚濡」的「回腕法」，創出「回腕高懸」、「約不及半，汗浹衣規，化得筆墨氤氳。而且何氏不惜違背生理常

熙在評沈曾植書法時這樣說：「翁覃溪（方綱）一生穩字誤之，石庵（劉墉）八十後能到不穩，蝯叟七十後更不穩。惟下筆時時有犯險之心，故不穩。愈不穩則愈妙。」他亦看出了何紹基絕不是機械地搬用「橫平豎直」的書學原則，而是常有「犯險之心」而求其「不穩」。「犯險」導至「不穩」，實在是為「塑造」出與古人不同、與時人相殊的姿態，已求得萬古流芳的獨特地位。正為如此，何紹基的書法體勢獨樹一幟，無怪乎在晚清書壇上能冠絕一時。

清 阮元《京邸看花詩》 紙本 行書 127.3×59.4公分
四川省博物館藏

阮元是清代著名學者、書法家。所著《南北書派論》、《北碑南帖論》,強調尊書碑抑帖,力倡學者宗法北碑。這一書學觀點,對晚清書壇有著深刻的影響。這幅《京邸看花詩》筆法秀逸,醇雅清古,是他五十歲時所作。

釋文:好花宜趁曉來看,起向花前擁盪盤。霞彩忽驚隨水勸,露華猶覺著衣寒。折枝邀蝶真成畫,嚼蕊聽蜂每忘餐。記否空林春未到,回風飛雪撲闌干。瑾齋四兄雅政,癸酉穀雨愚弟阮元書。

清 包世臣《節臨秋深帖》 紙本 行書
167.5×89.5公分 揚州博物館藏

釋文:秋深不審,氣體復何如耶? 長史第一書信矣。然吾觀秋深四字,蘊藉以入帖也。而香光據以為何如?或是法興仿本。世臣記

清代著名學者、書法家、書法理論家包世臣,不遺餘力弘揚北碑書風,對清代中後期北碑書風大興起到了推波助瀾的作用。此件為包世臣節臨《秋深帖》二行,贈送給他的弟子梅蘊生的。在此件中,包世臣運用了自己獨特的書寫方法,筆鋒隨指環轉自如,墨色豐潤,筆勢沈著中寓飄逸之氣。

《金陵雜述四十絕句》

1864年　紙本　行書　33×415公分
湖南省博物館藏

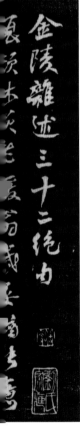

何紹基離開濟南後，時時懷念令他心曠神怡的城市。他在《金陵雜述四十絕句》中唱道：「分襟濼社才如昨，雪夜江南話濟南。」對濟南一往情深的懷念之情躍然紙上。

在何紹基的一生中，曾兩次蒞臨濟南。清道光二年（1822），何的父親被任命爲山東學道，廿三歲的何紹基隨父來濟，居於學署中。廿年之後即道光二十二年（1852年），何紹基在所作的《舟中題賈丹生大明湖圖卷》一詩中追憶道：「我昔大明湖上住，出門上船無十步。高樓下收雲水色，小橋迤接漁樵渡。……平生足目江湖多，詩草灑痕成冊簿。算來難思明湖遊，少年奇賞由天付。」

清咸豐六年（1856）何紹基第二次來濟南。這年他已經五十八歲。他由四川出發，經由陝西，重返江南，又折而北上濟南，遂主講濼源書院。直到咸豐十年（1860），他受長沙城南書院之邀，才最後離開濟南南歸。在濟南逗留的四年中，何紹基於講學之餘，登山臨水，尋幽探勝，流連於濟南的湖光山色之間，對濟南山水名勝題詠殆遍。

這卷《金陵雜述四十絕句》，作於同治甲子年（1864年），時年六十六歲，何氏卒於同治十三年（1874），這時期正是他書法藝術的顛峰時期。雖然有些學者認爲何紹基的隸書優於行草，但以個人特色與影響所及而言，畢竟還推行草。楊守敬評「其行書如天花亂墜，不可捉摹」，徐珂謂「其行體尤於恣肆中見逸氣，往往一行之中，忽而似壯士鬥力，筋骨湧現；忽又如銜杯勒馬，意態超然」，都是很形象化的評價。因爲他的行草構基於《爭座位帖》與《裴將軍詩》，故特重結體的開合之變、行氣的縱橫之勢，打破了歷來縱橫有序的慣例，自然就呈現出「壯士鬥力」、「銜杯勒馬」、「天花亂墜」的意象來，可謂是晚清書壇獨樹一幟的書法體勢。又因爲何紹基師法廣泛，所以在他的行草中還蘊含著《張黑女墓誌》「質拙」的意趣、歐陽詢「險峻」的體勢。而且何紹基的行書到了晚年更是達到了爐火純青的境地。

清 劉墉《元人絕句》行書　紙本　90×36.9公分　四川省博物館藏

釋文：霏微梅雨暗林塘，潤被琴孫草木香，卷箔小窗看遠岫，篆煙低嫋伴清涼。元人絕句 石庵

劉墉書名甚大，尤以小楷見長。劉書以渾厚古拙、貌豐骨勁，獨步當時，尤與當時書學媚弱的風氣大相逕庭，故亦有人譏之為「癡肥」、「墨豬」。事實上，劉氏早年學趙、董，後又學蘇、米，繼而上追顏、鍾，超然獨出，取得「貌豐骨勁」、「如綿裹鐵」的藝術效果。此幅書作運筆圓勁，骨力深藏，美處蘊藉。

何紹基《金陵雜述三十二絕句》局部　1861年　行書　紙本　每頁25.5×15公分
河南私人藏

何紹基金陵之遊自十月二十八日到二十日初八，遍遊名勝。此冊頁大致作於此時。之前二十二年（1812），何紹基與弟子曾論遊與此，今故地重遊，何氏不免黯然。我們從此卷字裏行間中深切領悟到何紹基書法的「駿發雄強」的風骨和神韻。

《黃庭經》

局部 1843年 冊頁 紙本 楷書 每開26.7×27.5公分
臺北故宮博物館藏

《黃庭經》分《黃庭內景玉經》、《黃庭外景玉經》和《黃庭中景玉經》三種。「黃庭」一詞見於漢代。古人認為，黃為中央之色，庭乃四方之中。五行土居中，色尚黃，「黃庭」在人五臟則脾為主。蓋喻身體中央、中空之「黃」穴。舊本《黃庭外景經》首句「上有黃庭下關元」即指此。「內景」在《黃庭內景玉經》上卷注文中解釋時稱：

「內者，心也。景者，象也」、「心居身內，存觀一體之象色，故曰內景也」。道書分「內」、「外」，代表了傳承之異。

何紹基的楷書是創造性地用篆、隸的筆意去寫楷書，而他的楷書中那種藏鋒行筆、筆道較圓的特點，則吸收了顏體的養分，遂將歐陽通與顏真卿熔於一爐。這樣，便形成了其獨具風貌的楷書體勢。猶如近代書畫家曾熙所述：「蝯叟從三代兩漢包舉無遺，取其精意入楷，其腕之空虛，取《黑女》，力之厚取平原，鋒之險取蘭臺，故能獨有千古。」

何紹基的這件小楷冊《黃庭經》，雖為拓本，但可以看出寫得極為遒美，其結體橫平豎直，整齊凝練，力厚骨勁，氣蒼韻遒，內藏金石趣。這種書體風貌，是其接受碑學思想後，對歐陽通的《道因碑》臨習甚勤，並參以北魏《張黑女墓誌》等碑版意趣，乃得峻拔奇宕氣勢，自成一格。其稱：「余既性嗜北碑，故摹仿甚勤，而購藏亦富，化篆分入楷，遂爾無種不妙，無妙不臻，然遒厚精古，未有可比肩《黑女》者」，可見何氏其用心揣摩，深得此法精髓所致。

冊署年款為「癸卯」，即道光二十三年(1843)，何氏四十五歲，正值年富力強，精力旺盛，故而能寫出如此精妙的小楷。左宗棠於同治九年壬申(1870)在《黃庭經》上跋云：「小字如此。可謂精妙絕倫。是氊畫裏行間。樸茂縝栗中。卻有恢廓氣象。可想晉六朝遺意。橫戈躍馬時。偶一披對。靜氣頓生。」這段跋語，十分精確地道出何紹基小楷的藝術水平及其在書壇上的歷史地位。

黃庭經

上有黃庭下有關元前有幽關後有命門噓吸廬外
出入丹田審能行之可長存黃庭中人衣朱衣關門
壯籥蓋兩扉幽闕俠之高巍；丹田之中精氣微玉
池清水上生肥靈根堅固志不衰中池有士服赤朱
橫下三寸神所居中外相距重閈之神廬之中務俯

治玄廱氣管受精符急固子精以自持宅中有士常
衣絳子能見之可不病橫理長尺約其上子能守之
可無恙呼噏廬閒以自償保守完堅身受慶方寸之
中謹蓋藏精神還歸老復壯俠以幽闕流下竟養子

行象差同根節三五合氣要本一誰與共之升日月

抱珠懷玉和子室子自有之持無失即欲不死藏金

室出月入日是吾道天七地三田相守升降五行一

合九玉石落、是吾寶子自有之何不守心曉根蔕

養華采服天順地合藏精七日之奇吾連相舍崐崘

之性不迷誤九源之山何亭、中有真人可使令蔽

以紫宮丹城樓俠以日月如明珠萬歲照、非有期

外本三陽物自來內養三神可長生魂欲上天魄入

淵還魂反魄道自然璇機懸珠環無端玉石戶金籥

身完堅載地元天迫乾坤象以四時赤如丹前仰後

早各異門送以還丹與元泉象龜引氣致靈根中有

真人巾金巾負甲持符開七門此非枝葉實是根畫

何紹基《黃庭內景玉經冊》1843年 冊頁 紙本 楷書
28×32公分 湖南省博物館藏

此件與《黃庭經》書寫時間同一年，其後有好友楊翰
在道光十一（1872）跋文評道：「何貞老書，專從
顏清臣問津，數十年功力，溯源篆隸，入神化境。此
冊書《黃庭》，圓勁清渾，仍從琅邪上掩山陰，數千
年書法於斯一振。如此小字，人間不能有第二本。」

北魏《張玄墓誌》531年 拓本

《張黑女墓誌》全稱《魏故南陽張府君墓誌》，也稱
《張玄墓誌》，北魏正書石刻，書法峻宕樸茂，結體扁
方，有隸書遺意。原石久佚，何紹基得於一八二五年，
見得此墓誌舊拓本，凡十二頁，每頁四行，滿行八
字，為傳世孤本，大喜過望，自稱得此拓本後，「旋
觀海於登州，既而旋楚，次年丙戌入都，丁亥遊汴，
復入都旋楚，戊子冬復入都，往返二萬餘里，是本無
日不在篋中也，船窗行店，寂坐欣賞，所獲多矣」。

帖學，是講法度的體系，也依法度來維持。講結構，有歐陽詢三十六法、張懷瓘結構法……講用筆，有永字八法、用筆十法……

清初，傅山就提出了「寧醜毋媚，寧支離毋輕滑，寧直率毋安排」。是對講法度、求精美、尚內涵的帖學的反叛，書法藝術開始步入另一個歷史時期─碑學時期。而將碑派筆法成功用於行草，最早者應推鄧石如。何紹基承接了鄧氏的探索，以及兩百年碑學書家全力追求的新筆法，在其作品中得以體現。

何紹基書法強烈地實現古人所稱印印泥、錐折骨、錐畫沙、屋漏痕，成一己之新面目

就來自對帖學成法的突破。向焱說：「其分隸行楷，皆以篆法行之」。向焱還將鄧石如與

何紹基作一比較：「世稱鄧石如集碑學之大成，而於三代篆或未之逮；蝯叟通篆於個體，遂開光宣以來書派。」鄧石如的線，主要來自小篆與隸，何紹基則取法更為原始的篆籀，書中的線條，更古拙渾厚。

此《行書四屏》用筆矯若游龍，翻騰跳躍。多變而又和諧，凝重而又空靈，用筆的力度、提按、使轉、枯潤，都極盡其變化統一之能事。其行書並不是傾瀉而下，而是「於縱肆中見逸氣，往往一行之中，忽而似壯

士鬥力，筋骨湧現，忽又如銜杯勒馬，意態超然。」何紹基對於行書有著高深的造詣，在他的行書中加入了篆隸的筆法，這種以篆隸為底蘊，以斷連兩為主構，拙中見巧，筆墨渾圓，形成了自然的拙味，何氏此種飄逸脫俗的行書風格的出現對清代媚巧柔弱的帖學風格無疑是一種挑戰。

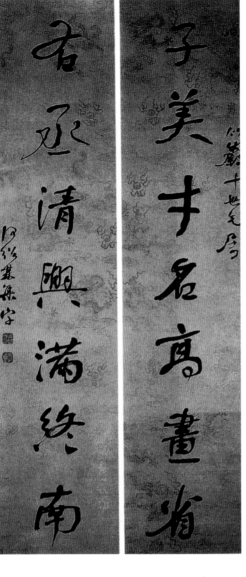

何紹基《贈竹巖行書七言聯》屏聯　行書　紙本花箋　136.7×33公分　首都博物館藏
此卷書法斂鋒蘊勁，點畫沈著厚重，銳有金石篆擋氣。子美，即唐代大詩人杜甫。右丞，即唐代大詩人、畫家王維，曾官尚書右丞，後隱居終南山。二人俱為何紹基所推重。

清 吳榮光《十一字聯》行書　181.8×36.7公分
吉林省博物館藏
吳榮光（1773～1843），字伯榮，號晚石雲山人，廣東南海人。嘉慶四年（1799）進士，通金石鑒賞。此行書十一聯，用筆純熟，神彩飛動。卷上鈐白文「賜御觀象硯齋」、朱文「荷屋」。

清 林則徐《警語》行書　紙本　123.8×27.8公分
上海博物館藏
林則徐（1785～1850），字元撫，福建侯官（今閩侯）人。嘉慶十六年（1811）進士。此幅行書作品書體為楷中帶行，端嚴清勁。款下鈐白文「臣林則徐字元撫印」、朱文「身行萬里半天下」兩印。

樂嚻中出一藥笂白

石芝者香味初必多嶙嵜闊其益人不可

不白公知也近窊地起屋南池之側茂林之下

蕭然可以杜門屛跡少
休矣 瀛秋竟屬 何紹基

《廣韻殘冊》

局部　篆書　紙本　27.8×59公分
臺北故宮博物院藏

何紹基的墨蹟中，篆書作品數量比較多，體勢上，他是大篆小篆都寫，書寫形式上，書聯、屏條、橫幅等都具備。此冊是將行書的氣、隸書的勢有機地揉入。筆道上，方筆圓筆、粗筆細筆渾然一體，所呈現出獨具一格的篆書風姿，是眾所不及的。揣摩作品，篆書出自周秦籀篆，用筆遒勁，筆墨古拙而有奇趣。字形不計工拙，而追求點劃上的蒼勁凝重，使其錯落參差的字形別有感覺。翁同龢於此冊後副葉曾題云：「蝯叟篆勢天下奇，如藤如鐵如蛟螭。」此語頗爲貼切。

何紹基書法還得力於魏碑和篆隸。何紹基的基本性是「蹻馳不羈」的人，力求獨創、自辟蹊徑的意識是非常強的，無論眞、行、篆、隸，都自成風貌。這絕不是無意的偶得，而是有意識的長期的追求。他說自己：「楷法則由北朝求篆分入眞楷之緒」。正是在這種說法太神乎其神了。曾有人提出：「我對貞老臨古時是否有這樣周密的考慮持有疑問……想必這是他略師古人，但求自適，初無意於工拙的心情下的產物」。在《鄭海藏先生書法抉微》評清人學顏體說道：「錢南園得其體，伊墨卿得其理，何子貞得其意，翁常熟得其骨，劉石庵得其韻。」此論頗爲精闢，一語點出何紹基臨寫「意」臨。

近人馬宗霍在《霎岳樓筆談》稱何紹基的篆書：「所臨三代鼎彝款識，皆自出機抒，興致時遇紙則書，神融筆暢，妙緒環生，移其法以寫小篆，遂爾天機洋溢，獨得仙證。」他就是採取這種「欲先分之以究其極，然後合之以彙其歸」的方法，從而使他學古人又能出其右，最終在書法上達到立宗開派的成就。

他家所不及也」。以何紹基強韌非個性，也從他臨碑的方法中表現出來，馬宗霍說，何紹基「每臨一碑，多至若干通，或取其度，或取其勢，或取其用筆，或取其結構分佈，當其有所去，則臨寫十之精神，專注於某一端，故看來無一通與原碑全似者」。

蝯叟篆隸北碑的研究中，他悟出了自己獨特的用筆方法，衝破了帖學樊籬。丁文雋說：「蝯

清 吳熙載《五言聯》篆書 紙本
18.2×515公分
揚州博物館藏

吳熙載（1799～1870），字讓之，晚年號讓翁，江蘇儀征人。跟隨包世臣學書法，為包的入門弟子。吳熙載在書法上恪守師法，致力於秦漢和南北朝，在北魏碑，上用力尤深，在篆書筆法上直接承接包世臣的老師鄧石如。筆劃圓整勻稱、工整平穩，酷似鄧石如。蔣寶齡《墨林今話》稱讚他善長各種體書，兼工刻印，揚州一帶沒有誰能夠超過他的。時人評他的刻印第一，花卉第二，第三畫山水，第四篆書，隸書第五，最次為楷書。

清 錢坫《語摘》隸書 紙本 112.5×56.1公分
四川省博物館藏

錢坫（1744～1806）字獻之，號十蘭，嘉定縣人。年少氣盛，刻一石章，上寫「斯（李斯）、冰（李陽冰）之後，直至小生」。錢坫晚年右體偏癱，改用左手書寫，因單純的小篆宛轉難以稱意，就將鐘鼎文、漢碑題額諸體，參雜於篆之中，書體忽圓忽方，似篆似隸，筆力蒼厚，別有一番風味。

回腕懸臂，筆勢萬鈞——何紹基開展晚清書法新生面

我國書法自東晉以來，崇尚「二王」的帖簡書法，稱為「帖學」。但學「二王」者皆以翻刻摹本為宗，輾轉流傳，離宗愈遠。特別是士大夫為進階之需要，競相模仿那種毫無生氣的「館閣體」，使書法藝術走上了窮途末路。這時，大量古代碑版出土，有識之士大聲疾呼碑學，而何紹基則是一位身體力行的實踐者。在清代碑學由獨尊北碑陷入危機而轉向碑帖相容的歷史語境中，何紹基起到了開風氣之先的巨大歷史作用。

何紹基書學鮮明特徵是「重骨不垂姿」，因此，他對北碑無不臨習。為習北碑之需，他到處尋碑訪拓、費盡心血。「但聞名跡與古刻，不憚臨深兼履危」。為尋訪李邕的《靈岩寺碑》，他曾「遍問寺僧」，而不知下落，後來聽好友朱時齋說此碑在魯班洞，便迫不急待地「草間就沿緣，石罅競摩控」，好不容易下到洞中，結果一看，「書勢果雄偉，儀征非諛論」。他錄得碑時的驚喜之心和看到碑後的欽佩之情，溢於紙上。何氏搜集碑石不怕勞神費力，目的是為了熔鑄古人，自成一家。因此，他不辭勞苦，拓碑不畏艱險。焦山的《鶴銘》因是篆文，千百年來「任風潮打」，形神未改，且「南碑兼有北碑勢」。因此，他「每至焦山，必手拓此銘」。道光壬辰（1832）冬仲，他第一次「冒雪打碑」，特別興奮，後有詩曰：「我昔渡江冬揚舲，笠戴大雪拓鶴銘。登山瞻之疑有靈，雪色石氣交品熒。」當年情景，宛然在目。

何氏勤於臨書，數十年寒暑不輟，每種書都要臨摹數十遍甚至上百遍，或取其勢，或取其韻，或取其度，或取其體，或取其用筆，或取其行氣。當其有所取，則臨學時的精神也專注於某一端。他對《張黑女墓誌》用力最多，「窮日夜之力，懸臂臨摹」。他在詩裏寫道：「午窗描取一兩幅，夜睡摹想畫未足豪」。

《張黑女墓誌》對其一生書法風格的演變起到了重要作用。馬宗霍認為：「中年極意北碑，尤得力於黑女誌，遂臻沈著之境。」他晚年臨《張遷碑》，幾逾百本。他臨摹碑帖不為碑帖所泥，而是消化吸收。

與當時一般書學家相同，何紹基對碑學極為耽迷，但在他身上，碑帖並未產生絕然的分裂。其師法絕非限於一家一派，體現了其對碑帖的融會，對南北的貫通。除北碑之外，何紹基對《瘞鶴銘》、《蘭亭序》《定武本》、《黃庭經》、《樂毅論》、《裴將軍詩》《聖教序》、懷素小草千字文》以及蘇軾、黃庭堅等歷代書家法帖，也都下過大功夫廣泛涉獵臨摹學習，同朝碑派書家前輩鄧石如的書法作品，他也進行過深入研究，並說過：「而先生書中古勁橫逸之意，則自謂知之最深」。可以說，何紹基是一位較少門戶之見，以碑為宗而能兼顧帖學的審美視野開闊的優秀書法大家。他的創作既是對前代碑學的集大成，又是對後期清代碑學的前示，而他創作中的一些潛在的碑學筆法因素

則為趙之謙所深化並發揚光大。何紹基學問淵博，詩才俊逸，六經子史，皆有著述。他認為：「閱理萬端讀書卷，消長得失惟反躬」。首先是要「讀萬卷」，落筆鍾王」，要繼承，「若非挂腹五千卷」，而不辨其「消長得失」而不「反躬」，就會囫圇吞棗和泥古效顰，對古人的「消長得失」也不會有真正的體會和認識，所以「反躬」就是汲取前人的經驗得失，熔鑄到自己的藝術實踐中去，這才是書家達到個性化和獨創性的前提。他以此態度來臨習碑版，並進行「反躬」，全是自己」筆法。無與原碑完全形似，但又具有漢碑神韻。他這種遺貌取神所創的漢碑綜合體，是他全身心地研究上自周、秦、兩漢篆籀，下至六朝南北碑版，融彙精華，進行「反躬」的必然結果。

何紹基一生書法注重金石氣的表現，他獨創的回腕懸臂執筆法可謂古今一絕。他在《猨臂翁》詩中說：「書律本與射理同，貴在懸臂能圓空。以簡馭煩靜制動，四面滿足吾居中。李將軍射本天授，猨臂豈止兩臂通。屈伸進退皆玲瓏。平居習書頗悟此，雖日人事疑天窮。吾書不就廣不就，將四十載無成功。」何紹基獨創的回腕懸臂執筆法，自稱是從李廣「猿臂善射」悟出來的。其法與一般執筆法大異，周星蓮在《臨池管見》中有具體描述：「掌心向內，五指俱平，腕豎鋒正，等畫兜裏，運用回腕，通身力到，方

示，而他創作中的一些潛在的碑學筆法每一臨寫必，必回腕高懸，通身力到，方

閱讀延伸

許禮平主編，《何紹基：法書集》，香港：翰墨軒出版有限公司，2004。

佐野光一編，《何紹基名品絕句集——附錄‧條幅手本拓打大一五種》，佐久市：天來書院，2003。

歐宗智編，《紀念何紹基二百周年誕辰海峽兩岸學術研討會論文集》，臺北：中國書法學會，1999。

淺見錦龍，《何紹基の書法》，東京：二玄社，1995。

能成字。據何氏自述：「約不及半，汗浹衣襦矣。」關於何氏的回腕執筆法，近人褒者有之，貶者亦有之。如褒者認為：「他為了自立成家，跳出板滯僵化的館閣體柱桔，毅然改用回腕的方法，於是筆勢大異，寫出了面目一新的何字，終為一代大家。」（胡向遂《論入帖與出帖》）貶者認為：「前人執筆有回腕高懸之說，這也是有問題的，腕若回著，腕便僵住了，不能運動，即失掉了腕的作用。」「這樣去做，不但不能必其成功，而且阻礙了書法的前進道路。」（《沈尹默論書叢稿》）筆者以為，何氏此法儘管回腕高懸，通身力到，幾乎違反了人的生理自然之態，但卻因而寫出了力敵萬鈞的筆道，矯正了貼學的滑流之弊。

何紹基四體皆工，成就體現在多方面，其書法不只限於行草、篆書、隸書、楷書諸書體均有精深造詣。師古而不泥古，熔眾家於一爐，獨成一家。楷書學顏真卿，參以《道因碑》、《張黑女墓誌》，寓險峻峭拔於神和氣厚之中。行草書根柢顏真卿《爭座位帖》和李邕《嶽麓寺碑》，將秦漢篆隸、北碑凌屬

何紹基於漢隸用功之深，並世無匹。又由於他習顏書功夫極深，所以在隸書中也時時流露出楷書筆法。雖然是楷書筆法，卻古樸稚拙。所書體方勢圓，用筆回腕中鋒，顏筆的痕跡較重，有濃郁的金石味。其篆書由三代鐘鼎款識入門，移其法以作小篆，筆法宕逸之氣融為一體，從形體、筆法等方面大凝蓄，墨彩橫溢，筆劃的粗細變化，即不同於玉筋篆的平整，又不同於鄧石如的婀娜，而是上接明代趙宧光，下開同光以後金文大篆的流派。

何紹基這種以篆隸為底蘊，飄逸脫俗的行草風格的出現，是對巧媚柔弱的清代帖學有力突破。

何紹基說：「書家須自立門戶，其旨在熔鑄古人，自成一家。」他積數十年的功力，終於在書法史上確立了自己的地位。晚清以來不少書家和評論家對其書法成就給予了很高的評價。《清史稿‧本傳》列傳中云：「嗜金石，精書法，初學顏真卿，遍臨漢魏各碑至百十過。運肘斂指，心摹手追，遂成一家，世皆重之。」確為是評。

何紹基和他的時代

年代	西元	生平與作品	歷史	藝術與文化
清仁宗 嘉慶四年	1799	1歲。何紹基生於十二月初五日寅時。	正月，太上皇帝（高宗）死。仁宗始親政。	羅聘卒。
嘉慶十六年	1811	13歲。就學於孫鏡塘師。始有詩存集。	命各省查禁西洋人，並禁民人習天主教。	莫友芝生。曾國藩生。
嘉慶二十三年	1818	20歲。始讀《說文》，寫篆字。就學於顧耕石師。		華秋蘋所編《琵琶譜》刊行。孫星行卒。翁方綱卒。

帝號	年號	公元	事蹟	大事	生卒
清宣宗	道光二年	1822	24歲。春，有《東魏默深》詩。秋，有《陳秋舫屬題秋齋餞別圖》。	英國兵船停泊伶仃山，英兵上岸，與民人毆鬥，互有傷亡。廣東督撫命英人輯凶。	陳鴻壽卒。
	道光五年	1825	27歲。春，於濟南得《魏張黑女墓誌》孤本及《石門頌》拓本。秋初，參加湖南鄉試，未中。		陳沆卒。秦祖永生。
	道光十二年	1832	34歲。回京應試。冬，曾至吳門，得《大字麻姑山仙壇記》宋拓本。	臺灣天地會張丙、陳辦等起義，圍嘉義，殺府縣官，旋敗。	王念孫卒。沈欽韓卒。
	道光十九年	1839	41歲。上半年任職國史館，充武英殿總纂。孿弟紹業卒，年僅四十，何紹基撰《仲弟子毅墓誌》。撰《先考文安公墓表》、《仲弟子毅哀辭》。	林則徐至廣州，責令英商繳煙，收得二萬零二百八十三箱，在虎門公開銷毀。	林則徐於廣州創辦《澳門新聞報》、《澳門月報》。顧廣圻卒。周濟卒。程恩澤卒。
	道光二十年	1840	42歲。其父病逝，扶靈柩南行。有《先考文安公家祭文》，《先考文安公墓表》、《先考文安公附廟祭文》。撰《先考文安公墓志》。	六月，中英鴉片戰爭爆發。七月，林則徐向美商購買輪船，改裝為軍艦，為近代中國引進外輪之始。	吳德旋卒。任伯年生。
	道光二十五年	1845	47歲。供職典國史館。春，有《題瘞鶴銘，寄還楊龍石》詩。九月，《使黔草》刻畢。	洪秀全作《原道救世歌》、《原道醒世》、《原道覺世圖》。英商麗如銀行建香港分行、廣東機構，是為外人在華開銀行之始。	王懿榮生。
	道光二十九年	1849	51歲。夏，奉命典試廣東。有《懷都中友人詩》二十五首。跋《玉版洛神賦十三行》拓本。	三月，葡萄牙慶澳門稅關為自由港。六月，廣東英德等縣民聚眾殺官起事，旋敗。安徽、湖北、江蘇、浙江水，賑之。	阮元卒。張穆卒。黃士陵生。
清文宗	咸豐元年	1851	53歲。葬母於長沙縣北元豐壩之回龍坡，旋回道州。輯所用印及自刻印成《頤素齋印譜》二冊。	福建天地會活動甚烈。洪秀全稱太平天國元年，與俄定伊犁通商條約。	河北滄州人葉子佩等刊制《萬國大地全圖》。令禁《水滸傳》。
	咸豐四年	1854	56歲。在四川學政任上。作《猿臂翁》詩，從此自號「猿叟」（蝯叟）。書《孔昭傑墓碑》，碑立山東曲阜孔林東部。	曾國藩出師傳檄攻擊太平天國。上海新海關成立，由美、英、法三國聯管。此為外人管理中國海關之始。	林昌彝卒。宋伯魯生。裴景福生。
	咸豐九年	1859	61歲。主講濟南濼源書院。撰寫《重修曆下亭記碑》。書《曆下亭詩碑》。	正月，曾國藩沿江東攻太平軍。二月，郭嵩燾奏請設立通譯學堂，主教西方語言文字。	
清穆宗	同治六年	1867	69歲。主講長沙城南書院。十一月，《東洲草堂詩鈔》28卷刻竟，親撰序言。	一月，崇厚在天津創設機器製造局。丁日昌奏請在國外設立正式公使館。	許瀚卒。李瑞清生。
	同治十年	1871	73歲。主蘇州書局、揚州書局。大字《十三經注疏》校定完竣。	四月，湘哥老會破益陽等地，旋敗。六月，左宗棠請禁絕回民新教，廷未允。	莫友芝卒。唐駝生。
	同治十二年	1873	75歲。在蘇州病逝。	正月，慈安、慈禧兩太後撤簾，穆宗同治帝始親政。	劉熙載《藝概》刊行。